学一百通

中国画基础技法丛书·写意花鸟

# 芙蓉花

**FURONGHUA** 伍小东◎著

ZHONGGUOHUA JICHU JIFA CONGSHU XIEYI HUANIAO

广西美术出版社

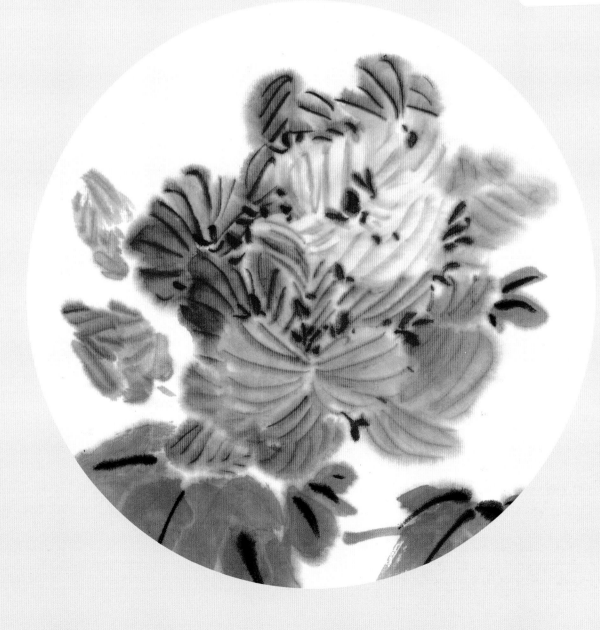

# 序

  中国画是最接地气的高雅艺术。究其原因，我认为其一是通俗易懂，如牡丹富贵而吉祥，梅花傲雪而高雅，其含义妇孺皆知；其二是文化根基源远流长，自古以来中国文人喜书画，并寄情于书画，书画蕴涵着许多深层的文化意义，如有清高于世的梅、兰、竹、菊四君子，有松、竹、梅岁寒三友。它们都表现了古代文人清高傲世之心理状态，表现了人们对清明自由理想的追求与向往。因此有人用它们表达清高，也有人为富贵、长寿而对它们孜孜不倦。以牡丹、水仙、灵芝相结合的"富贵神仙长寿图"正合他们之意。想升官发财也有寓意，画只大公鸡，添上源源不断的清泉，意为高官俸禄，财源不断也。中国画这种以画寓意，以墨表情，既含蓄地表现了人们的心态，又不失其艺术之韵意。我想这正是中国画得以源远而流长、喜闻而乐见的根本吧。

  此外，我国自古以来就有许多学习、研读中国画的画谱，以供同行交流、初学者描摹习练之用。《十竹斋画谱》《芥子园画谱》为最常见者，书中之范图多为刻工按原画刻制，为单色木版印刷与色彩套印，由于印刷制作条件限制，与原作相差甚远，读者也只能将就着读画。随着时代的发展，现代的印刷技术有的已达到了乱真之水平，给专业画者、爱好者与初学者提供了一个可以仔细观赏阅读的园地。广西美术出版社编辑出版的"中国画基础技法丛书——学一百通"可谓是一套现代版的"芥子园"，集现代中国画众家之所长，是中国画艺术家们几十年的结晶，画风各异，用笔用墨、设色精到，可谓洋洋大观，难能可贵。如今结集出版，乃为中国画之盛事，是为序。

<div align="right">

黄宗湖教授

广西美术出版社原总编辑

广西文史研究馆书画院副院长

2016年4月于茗园草

</div>

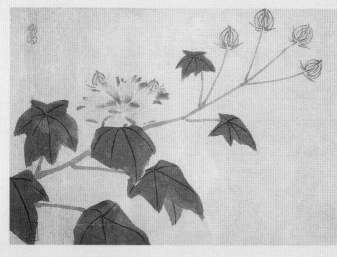

沈周　四季花卉卷（局部）
21.7 cm×547 cm　明

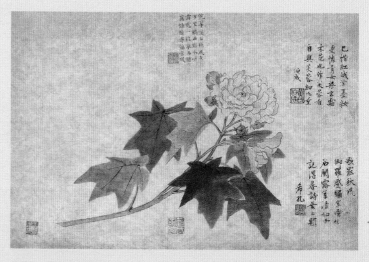

王渊　芙蓉花图页
38.6 cm×57.8 cm　元

# 一、芙蓉花的象征与写意法

芙蓉花是中国人喜欢的绘画对象和花卉，盛开于农历九至十一月，它傲霜绽放，也称为拒霜花。芙蓉花一日三变，晨粉白，昼日色浅红，暮时色深红紫，其花容美艳，类比美人，唐宋以来，多被文人墨客赞颂和描写：

"木末芙蓉花，山中发红萼。涧户寂无人，纷纷开且落。"（唐代王维《辛夷坞》）

"千林扫作一番黄，只有芙蓉独自芳。唤作拒霜知未称，细思却是最宜霜。"（宋代苏轼《和陈述古拒霜花》）

"水边无数木芙蓉，露染燕脂色未浓。正似美人初醉著，强抬青镜欲妆慵。"（宋代王安石《木芙蓉》）

现在的成都称为"蓉城"，就与五代十国后蜀皇帝孟昶偏爱芙蓉花，广泛种植芙蓉树有关。

在讨论和讲究用写意画法来表现芙蓉花之容貌、意趣、画境的时候，都脱离不了笔墨表现这一核心内容。在强调对象之"像"的要求下，所有的一切，不外乎笔墨之趣、情、韵，均需要在笔墨之相中求出生意。只有对象之形，而没有笔墨，画将不为画。因此，作写意芙蓉花，必须得强调笔墨表现，此也正是要求笔墨为上"得意忘形"的正解。

写意笔法是一种追求笔墨意趣的画法，也可称为意笔画法。

那么笔墨表现又是什么呢？中国画所指的笔墨，是超出物质材料的笔墨，是中国文化审美要求下的结果。所说的笔，主要是说用笔的表现方式，具体的用笔有中锋、侧锋、散锋、顺锋、逆锋和提、按、顿、挫、点、抹、涂、刷、挑、拂、揉、刮、擦等。而笔墨的墨，是指用墨的方法，常言所说的"墨分五色"，即是指用墨呈现的效果，有墨的干、湿、浓、淡、焦、枯，还有用墨法，如泼墨、破墨、积墨、宿墨等。用好笔墨之法，就是对作画的上等要求，要求以笔墨造型、以笔墨表现作者的审美情趣和审美意象。

画芙蓉花，要注意其三个主要结构，具体为花头（包含花苞）、叶片、枝干。用写意画法表现这三个部分时，在用笔上要有一定的相关性，具体说来，就是笔法连贯统一，既有对比，又有联系。通常最容易出现的一个情况是，画叶片、枝干时容易用写意笔法画成，而画花头时，又易过于工整细腻，处理方式类似于工笔画，这是不可取的表现方式。如何处理这三个部分的笔墨表现关系，只有强调了用笔和笔势，强调笔法的丰富性，才可以做到笔墨表现的统一性。画芙蓉花花瓣时，写意笔法多为用笔涂抹写成，其实也可以用线勾写而成，此类画法道理与画花头一样，强调了用笔和笔势，强调笔法的丰富性就可以了。画枝干也是一样，可以用双钩法，也可以以用笔涂抹的方式画成。

在中国画的画法上，写意画法明显区别于工笔画法，要点在于对待绘画对象的形象表现手法上。工笔画法表现出来的形象，工整细腻、结构分明便于确认；而写意画法，写对象之意象，重在表现笔墨意趣下的造型，能够意会对象即可。

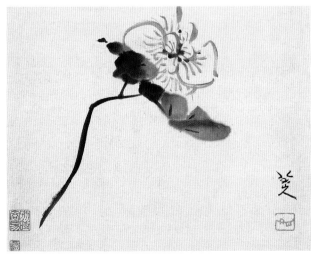

朱耷 涉事册（局部）
26.5cm×33.5cm 清

周之冕 四时花鸟图（局部）
33.3cm×202cm 明

# 二、芙蓉花的画法

## （一）芙蓉花的形体结构

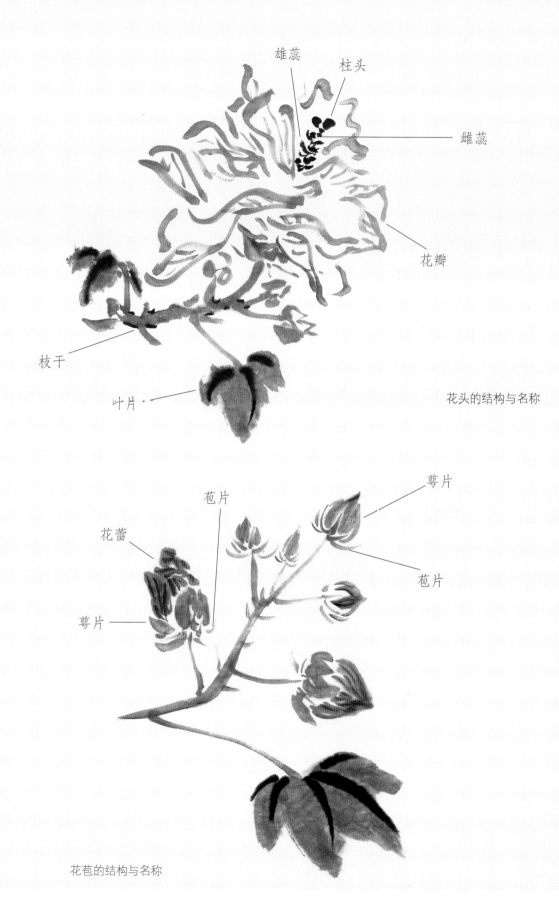

雄蕊

柱头

雌蕊

花瓣

枝干

叶片·

花头的结构与名称

萼片

苞片

花蕾

苞片

萼片

花苞的结构与名称

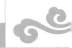

## （二）芙蓉花花苞的不同形象

　　芙蓉花的花苞，有含苞待放、花苞初放、花瓣回收之分别，这些都是芙蓉花非常重要的特征。含苞待放时的花苞，所见全部为苞片和萼片；花苞初放，除了可见的苞片和萼片外，还能见到初开的花瓣，这些花蕾一般是粉白色的，或者是偏点粉绿、粉黄色的。傍晚时的芙蓉花花瓣回收，多呈现出卷曲形状，颜色呈深红或紫色。自然状态中可以同时见到花苞之待放、初放、回收三个不同时间段的花形与花色。明白了这些物理现象，我们在作画的时候，会自信和有谱，从而做到自如作画。但写意花鸟画求的是意写，不可被这些物理现象所局限。

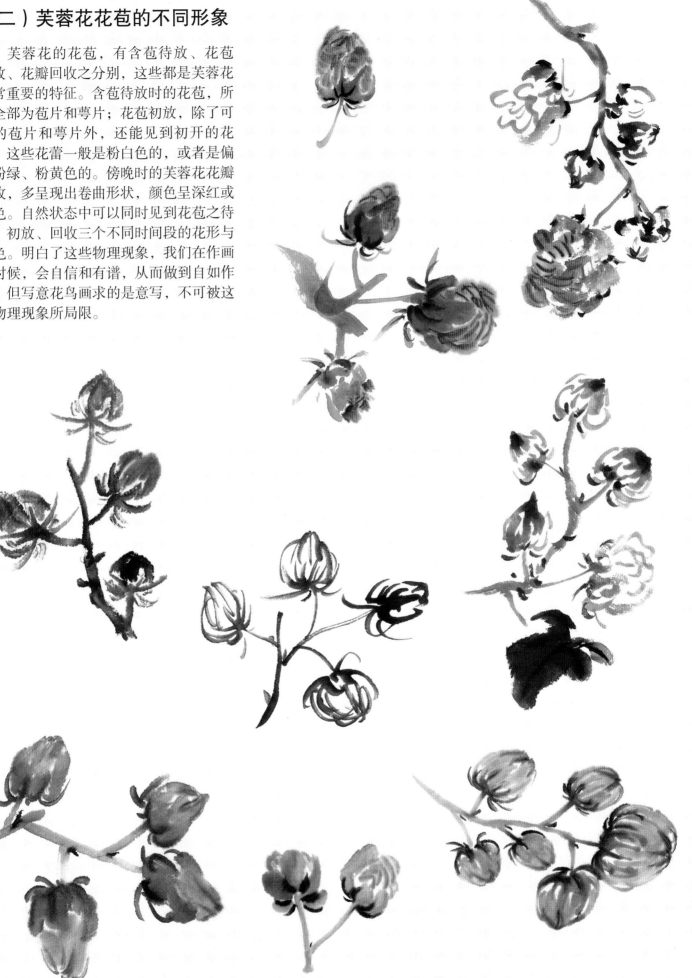

## （三）芙蓉花叶子的不同形象

　　画芙蓉花的叶子，主要是抓住叶子的外形特征，强调用笔墨表现，强调笔墨构成的叶子形象。在古典画作中，有很多画芙蓉花叶子的范例，它们既强调叶子的形象结构，又强调笔墨的性质，比如芙蓉花叶子的翻转形象，都用浓淡墨色来加以区分描写；现当代画家描写芙蓉花叶片时，多用笔描写芙蓉花叶片的基本形状，强调的是用笔的笔势情调。这不仅仅是画芙蓉花叶片的方式，画其他植物的叶片也多有类似的处理方式，求一形势而已。

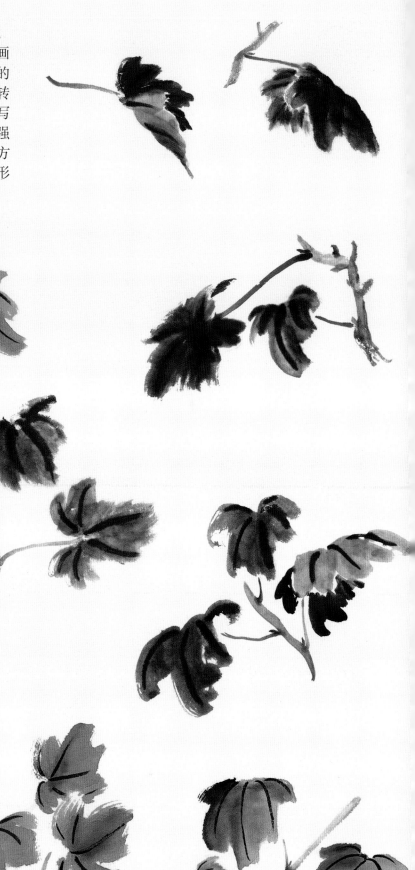

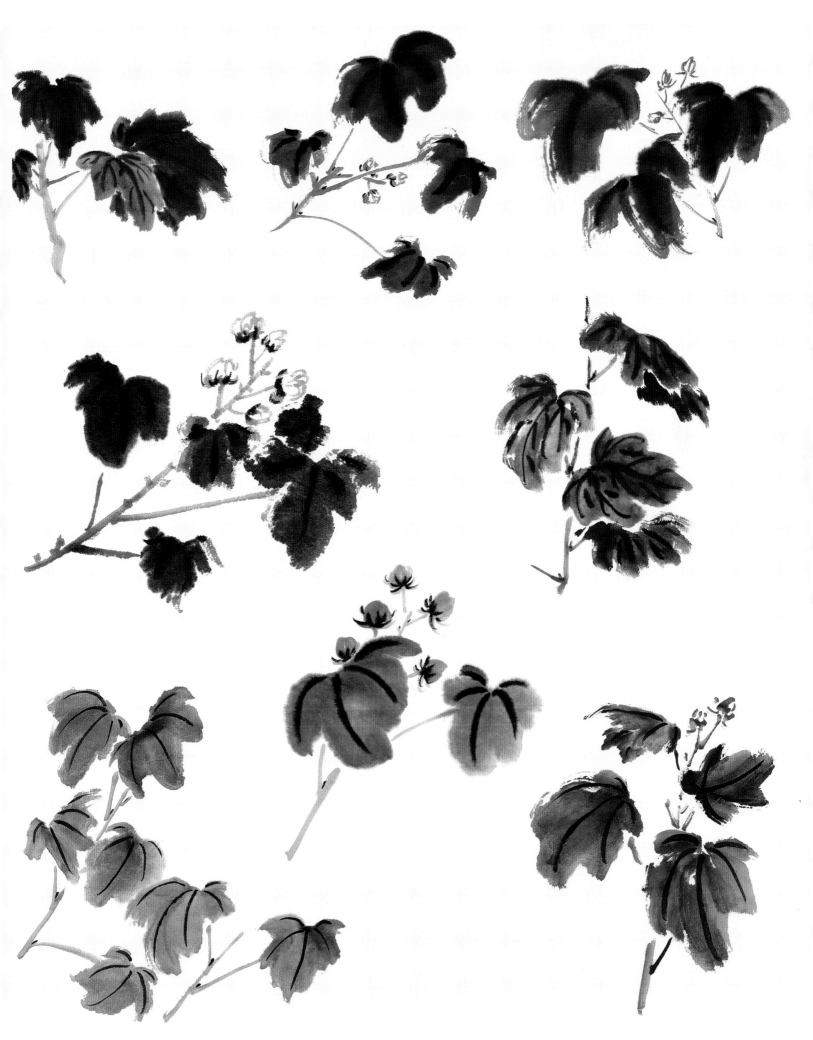

## （四）芙蓉花的不同形象画法

芙蓉花有单瓣和复瓣之分，又有因花开时间不同而出现的白、红、紫三色之变，画芙蓉花时，主要抓住其欣欣向荣、娇艳欲滴的花容，不必在乎其晨白午红夕紫的时间变化，三色可同时出现于画面上，也可摘取一时之花色，强调其"画"中的情理而不计其物理，一切以"画意"为先。

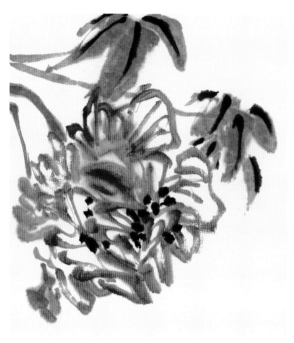

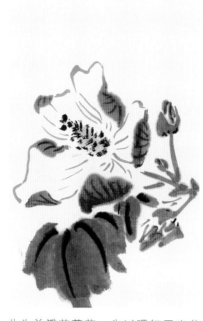

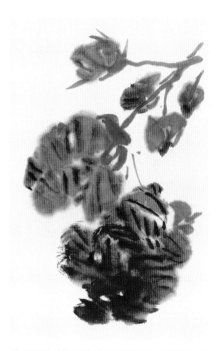

调曙红勾写花头，使之浓淡自然渗开，随之添枝加叶。

此为单瓣芙蓉花，先以曙红画出花朵，接着画叶、枝及花苞。

先以曙红按花瓣的走势画出花头的基本形状，随之添加花苞的萼片及未开放的花蕾。待花瓣半干时，以浓曙红画出花瓣的筋脉。

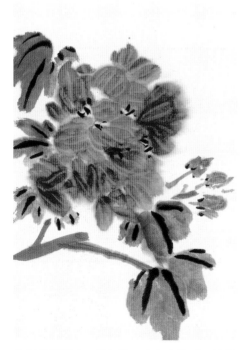

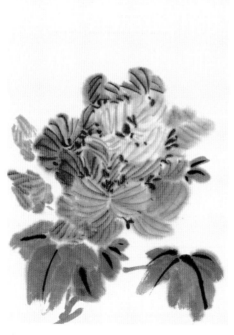

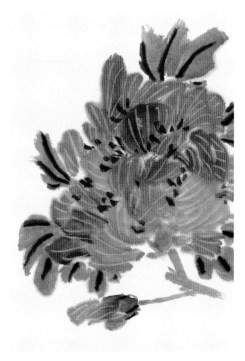

先画花后画叶，再加枝，定出大势后，趁花瓣半干时用白色画出花瓣的筋脉，待画面近七成干时，以浓曙红点写花蕊。

此图依然是常法，是先花后叶再筋脉的画法。

先以深浅不同的曙红画芙蓉花花头，然后出枝连接花头，再画叶片，待花头半干时，以白色画出花瓣的筋脉。

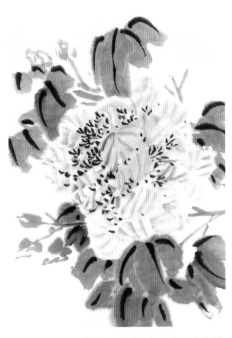

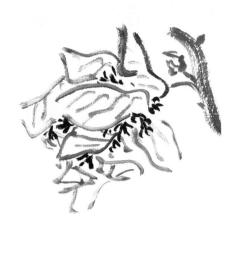

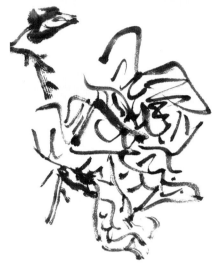

以粉红色画出花形，趁花形湿时画出花瓣的筋脉，以加强花瓣的姿态。随后添加叶及枝，并画出花苞。

以淡墨勾写芙蓉花花瓣，浓墨点出花蕊。

以浓墨勾写出素色芙蓉花。

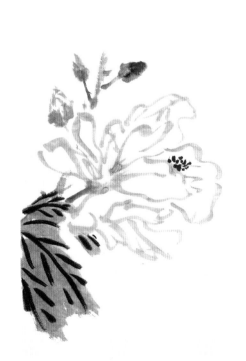

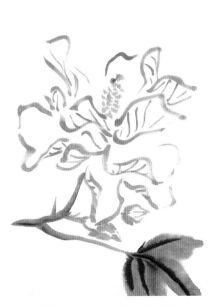

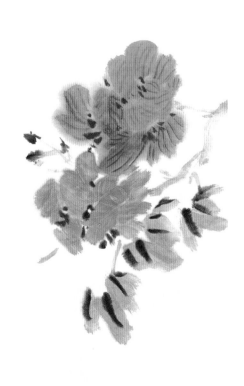

先以鹅黄调白色勾写花形，添加叶片定出画面走势，随后加枝干和花苞，最后点出花蕊。

以墨调藤黄加三青勾写芙蓉花花头，对于花瓣的处理，只在花瓣的背面勾写花瓣的筋脉。

先画花后加叶，并画出枝干及花苞，不同于常法的是用墨画的花头，以金粉调藤黄（也可纯用鹅黄）勾写花瓣的筋脉。

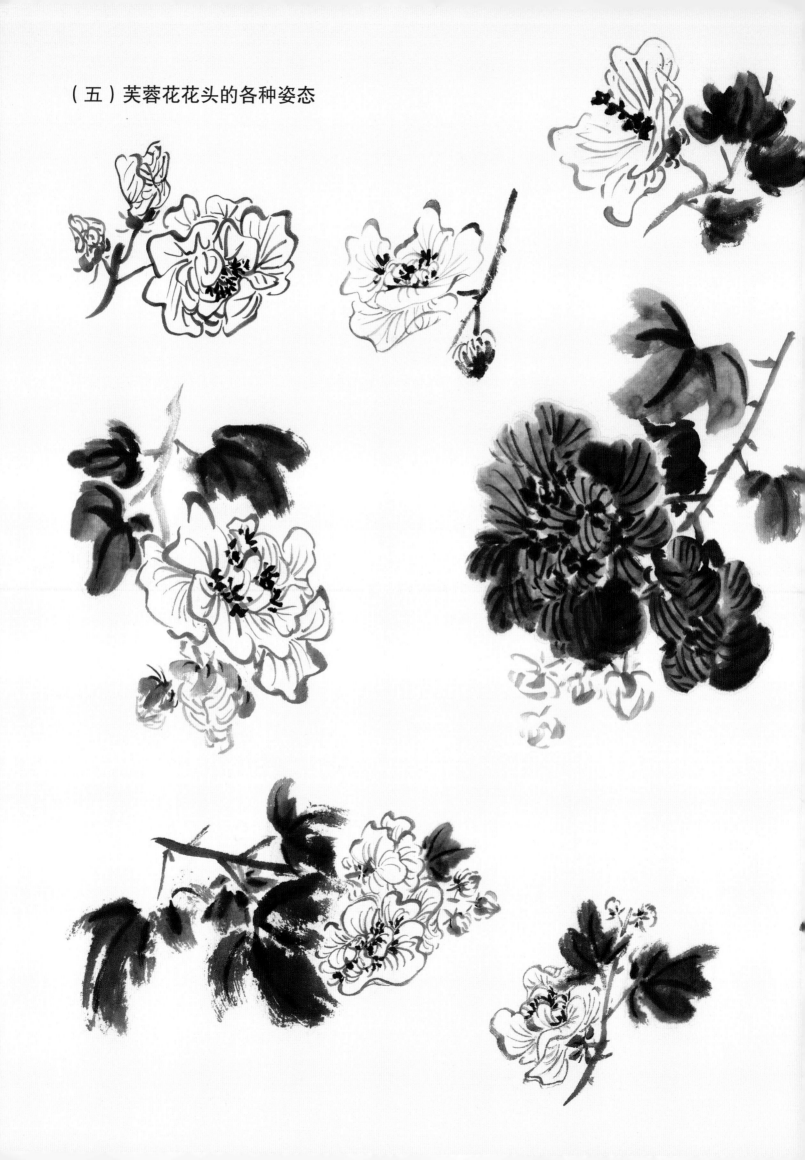

（五）芙蓉花花头的各种姿态

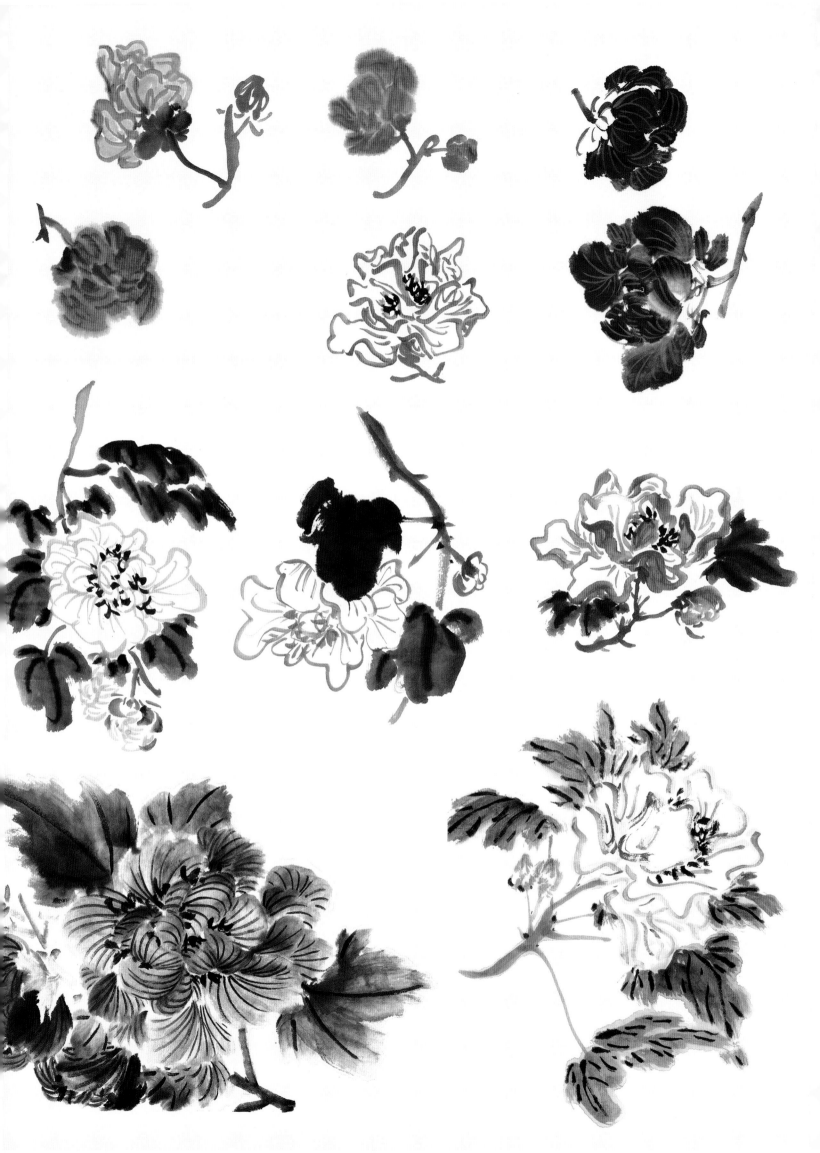

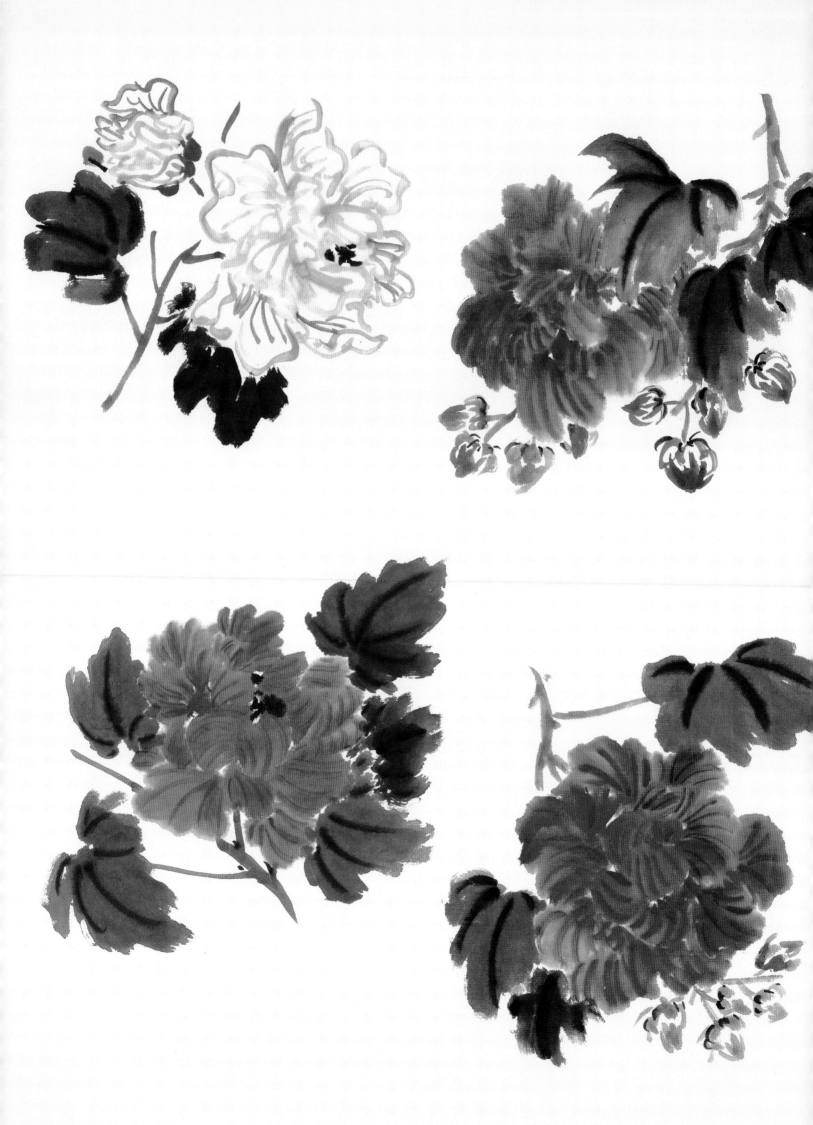

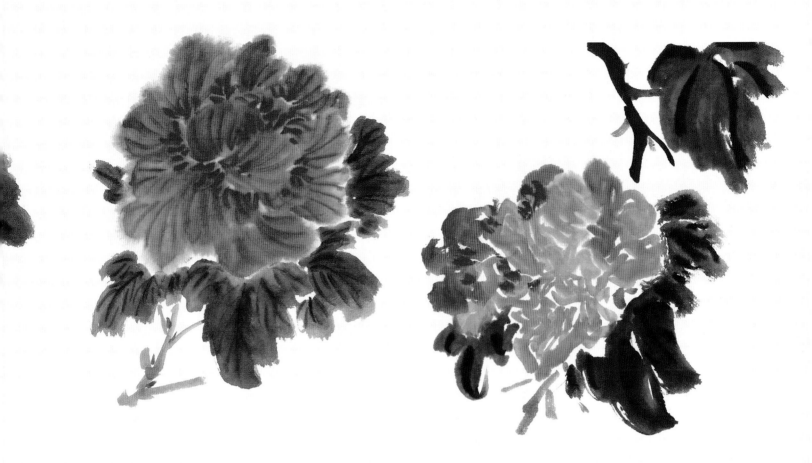
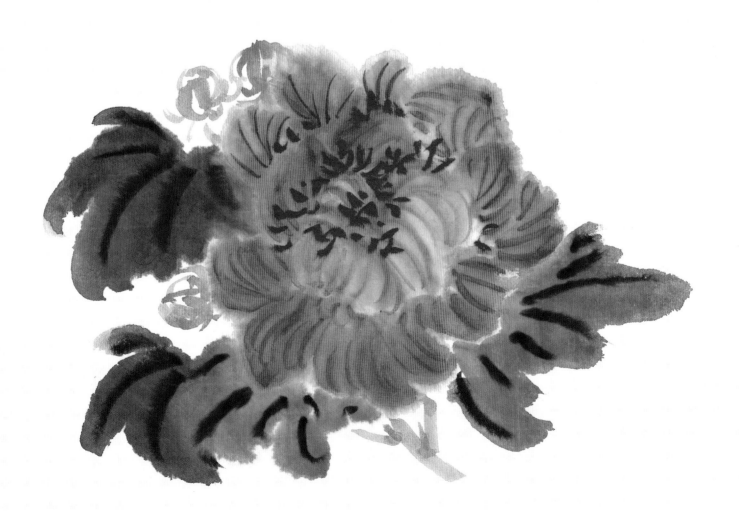

图1

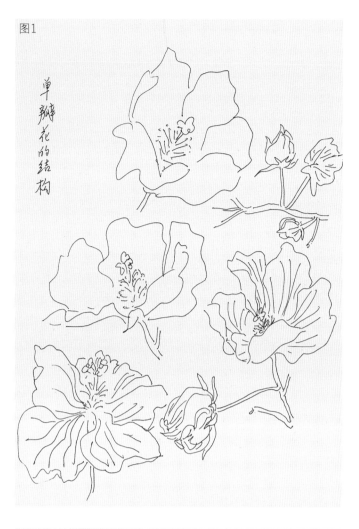

图2

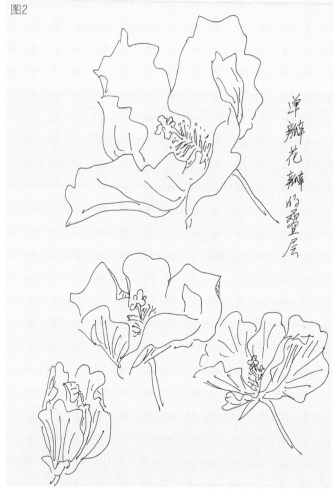

# 三、芙蓉花的写生创作

## 写生创作一

### 1.白描写生

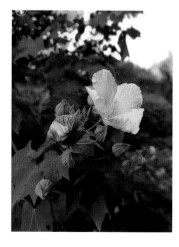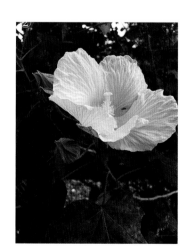

图1：单瓣花瓣的结构和虚实处理。
图2：单瓣花瓣的叠加方式和虚实处理。

图3

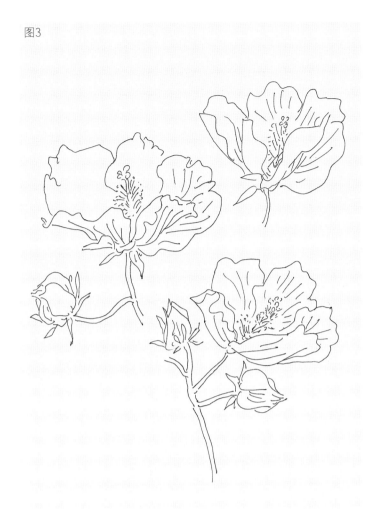

图4

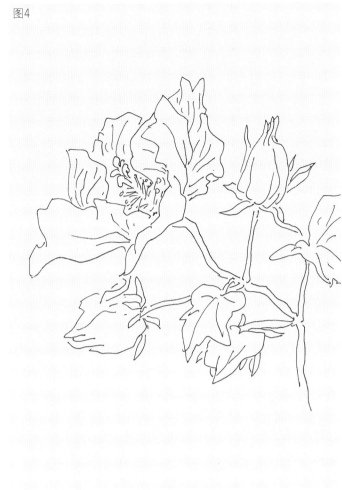

图5

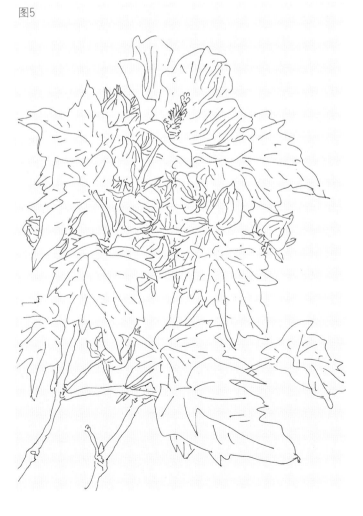

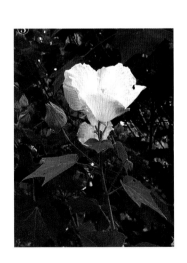
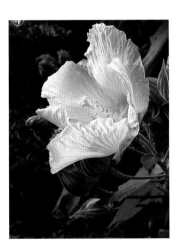

图3：写生的重点在于记录花卉的形象特征。

图4：写生时不要求每一幅都画得像创作作品那样，其中一个要点是记下花卉的结构以及形象特征。

图5：综合和完整的芙蓉花写生作品。所谓的完整，主要是指画面布局比较规范合理，像一幅独立的白描作品。

2.构图样式

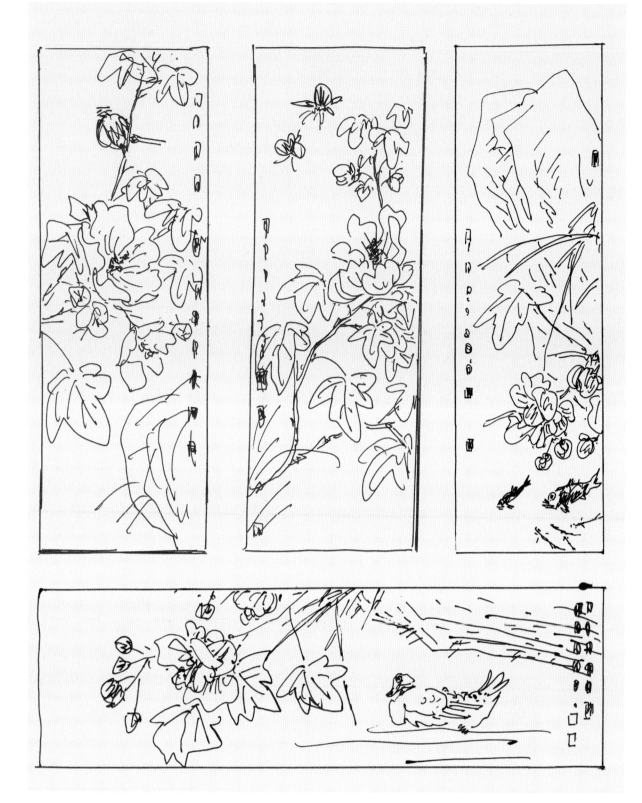

　　首先根据前面的写生来起稿创作的构图，随后可依据草图来进行创作。这里要注意，我们写生的时候是面对真实的花朵来进行写生的，那么在草图练习的过程中，可以改变花卉的位置和花卉的走向，甚至添加花朵、花苞等，以便于将写生作业拓展为独立画幅的创作。

　　对于花鸟画的创作，尤其是写意画的创作，要运用好素材，并且创造素材和拓展素材，使创作不再局限于写生的框架中。比如所要画的芙蓉花花瓣是单瓣的，其花瓣数只有五瓣，抓住这一个基本特征，并且把握住叶片及花苞的基本形象以及形态特征，就可以进入创作的环节。说到创作，实际上就是如何安排画面，用什么样的方法来进行绘画创作，用什么样的笔墨来表现形象和塑造形象，通过形象和形式来传达画境以及画意。

## 3.创作样式

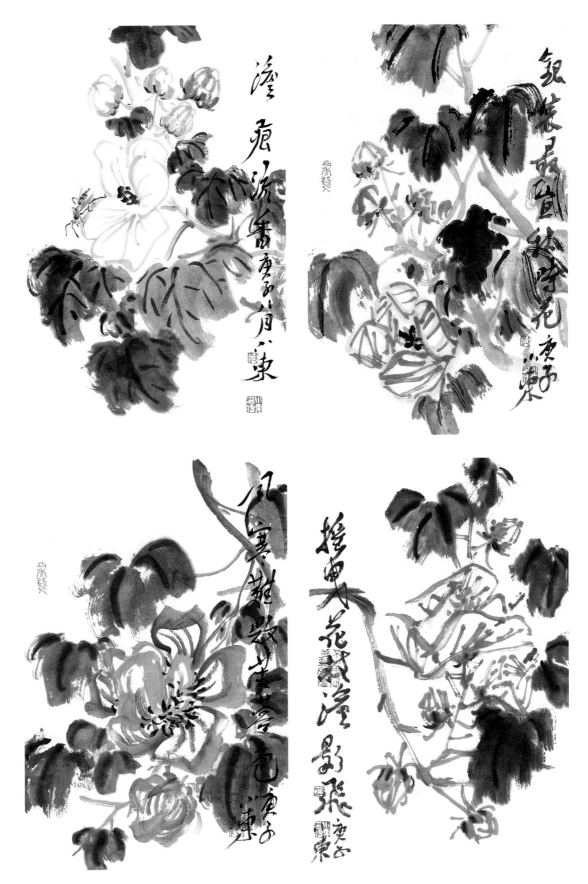

　　我们在这里所谈的创作，主要是指写意花鸟画创作，写意花鸟画创作有这样一个特性，我们所绘画面以及形象，往往因为写意笔墨的顺势惯性以及墨色的变化而与设计好的画面、构图样式有所出入，可以说这是常态，我们需要的是调整。只有具备调整能力，才能画好写意花鸟画。调整能力，必然是经日积月累的训练才可能得到的，才能化平庸为神奇，才能败笔生花。用生宣纸来作写意画，就能体会到什么是难度与调整能力。

# 写生创作二

## 1.白描写生

图1

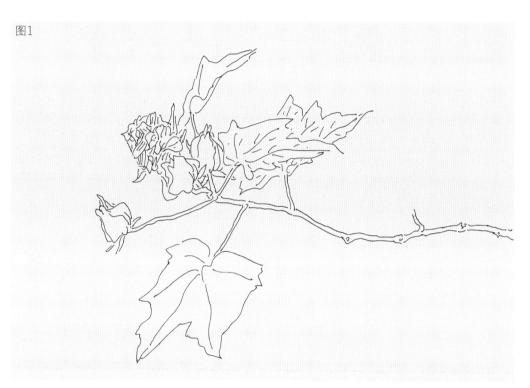

图1：根据照片进行的写生。在自然界里面非常难找到可以直接完善成一幅画的角度，必须要结合其他的花朵、枝干、叶片才能使写生作品完整起来。

图2

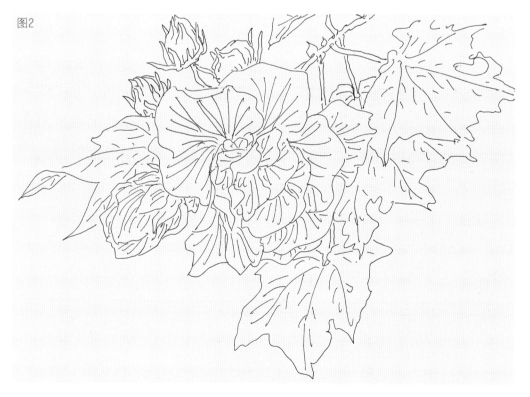

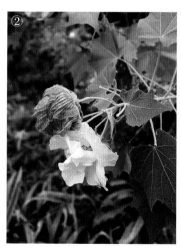

图2：根据芙蓉花照片进行的写生，要点在于把握花头的基本结构。

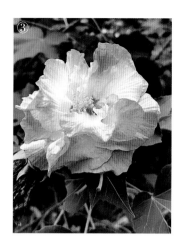

图3

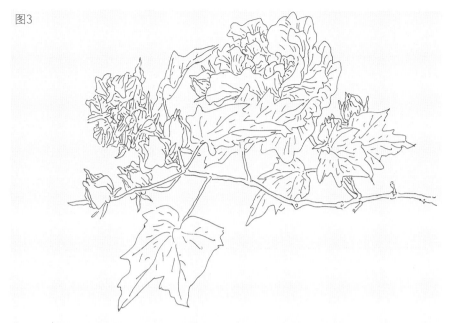

图3：此幅写生作品采取了综合照片①、②、③的方式进行写生，在花卉写生中，这种手法是常见的转接移植手法。

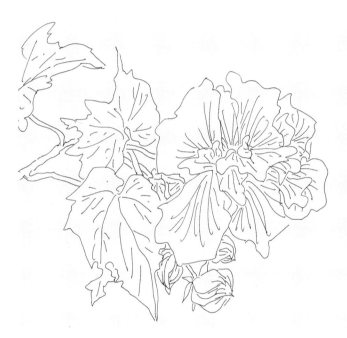

图4

图4：根据照片进行的写生，要点在于把握花头与花枝、叶片的基本组合关系。

图5

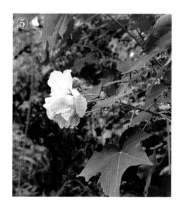

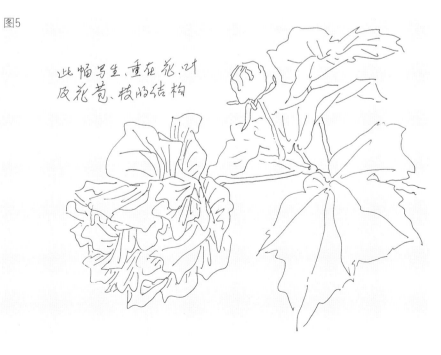

此幅写生，重花头、叶及花苞、技的结构

图5：对于花卉的写生来说，不仅仅是要求每一幅都独立成画，而且要有目标性地解决问题。这幅画就是根据照片所进行的写生，重要的是要解决花头、叶片、花苞的结构问题。

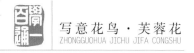
## 2.构图样式

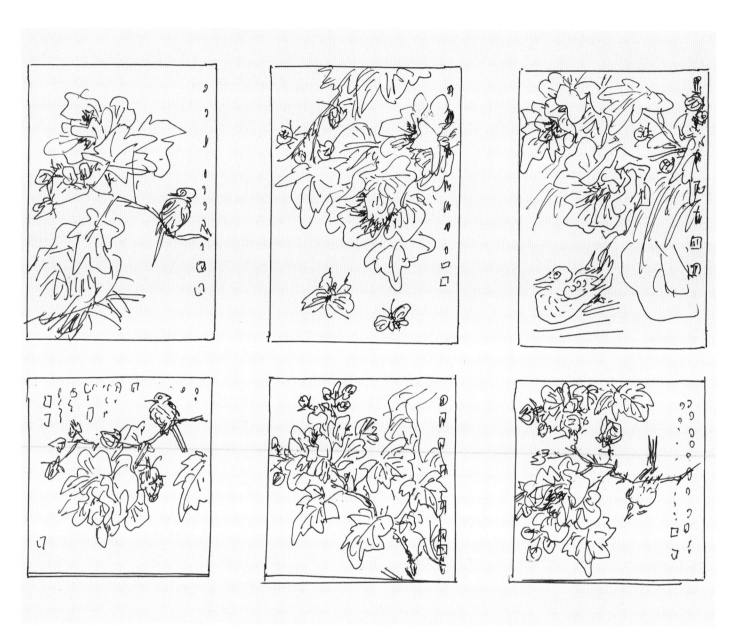

　　根据写生，掌握了芙蓉花的花头、花苞、枝干的结构，实际上就达到了写生的目的了，接下来就可以进入创作阶段。创作阶段包含了前期的作草图，其目的主要在于对画面构图有一定的把握，这样就不至于在具体的创作中心里没有谱。而在具体的创作中，重点则放在笔墨语言的营造上。

## 3.创作样式

　　写生是创作的一个过程和环节，写生得到的作品，可以是创作的素材。如何运用这些素材？如前面所示的写生作品，是线条描绘出来的形象，需要转换成笔墨语言所表现出来的写意画。在这个转换环节上，写生作品只能是被创作使用的素材和资料，写生作品基本是按照花卉生长的姿态和对角度进行选择后写生的，那么我们在运用这些资料的时候，只要把握住了花头、叶片、花苞、枝干之间的结构关系，把握住了花卉的基本结构，就可以进行创作了。创作得先进行构图安排，构图安排就得讲究画面形象的主次，这也是所谓的经营位置和经营布局。

　　进行写意画创作的时候，要根据纸张以及落笔成像的规律，适度调整，这样才能不被写生时的构图约束和局限，才能发挥笔墨造势以及顺势造型的作用，这是写意花鸟画重要的创作规律。

# 写生创作三

## 1.白描写生

图1

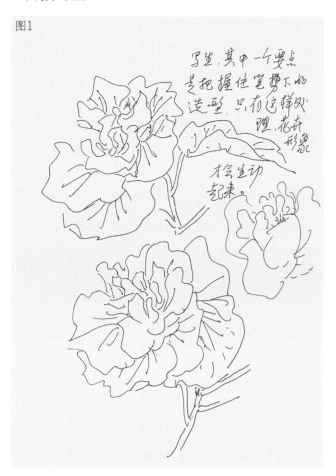

图2

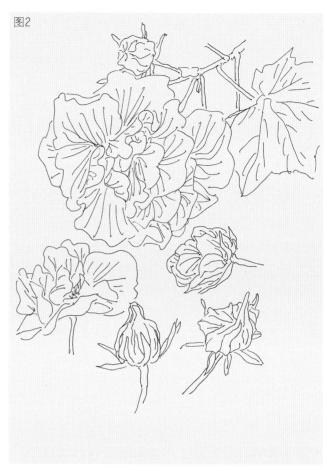

图3

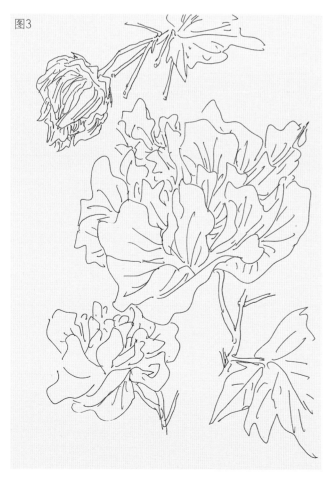

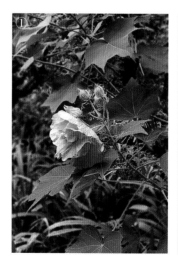

图1：写生非常重要的一点就是把握笔势下的造型，讲究笔势，这样花卉的形象才会生动起来。所以在写生的过程中，要注意对写生对象的繁简处理。写生对象，仅仅只是自然界的一个形象，只有通过笔墨表现，才能成为真正的绘画形象。

图2：对花头的写生，是花卉写生中一个重要的内容，所以在写生中要明确写生的目的是什么。只有明白了写生的目的，写生的意义才能体现出来。这一幅作品主要是描写花瓣之间的结构，以及花头、花苞的造型，为之后的创作提供素材。

图3：通过写生了解花头和花苞的形状，同时也在练习用线条造型，把握具体花形与线条塑造的花卉形象的关系。

图4
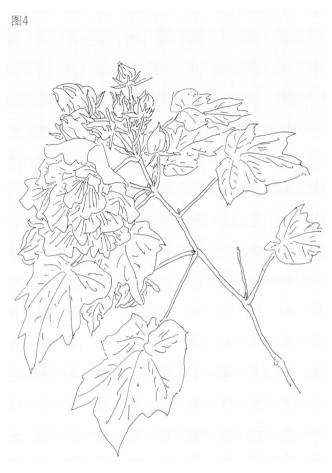

图5
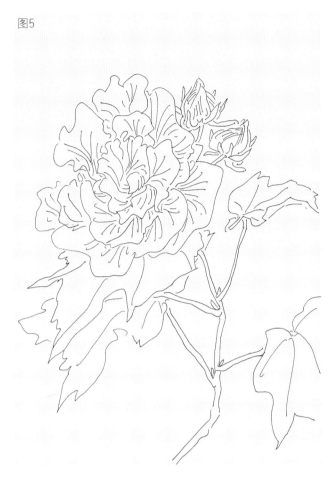

④

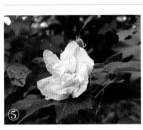
⑤

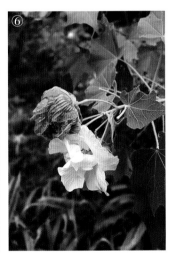
⑥

图6
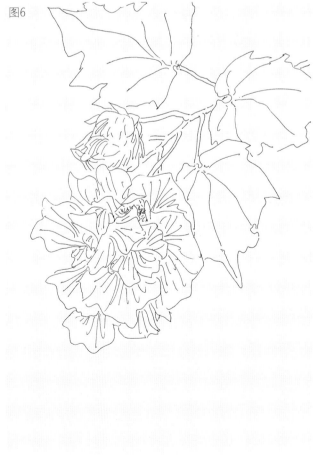

图4：写生可以不断地添加形象，当觉得画面空洞时，可以继续适当补充花头、叶片和花苞，使写生作品具有层次和饱满起来。

图5：写生要把握住用笔的走势，通过走势来造型，不能被具体的物象所局限，这也是作画的要求和技术内容。

图6：写生很重要的一点是要处理好画面的虚实关系，增强画面的节奏。

## 2.构图样式

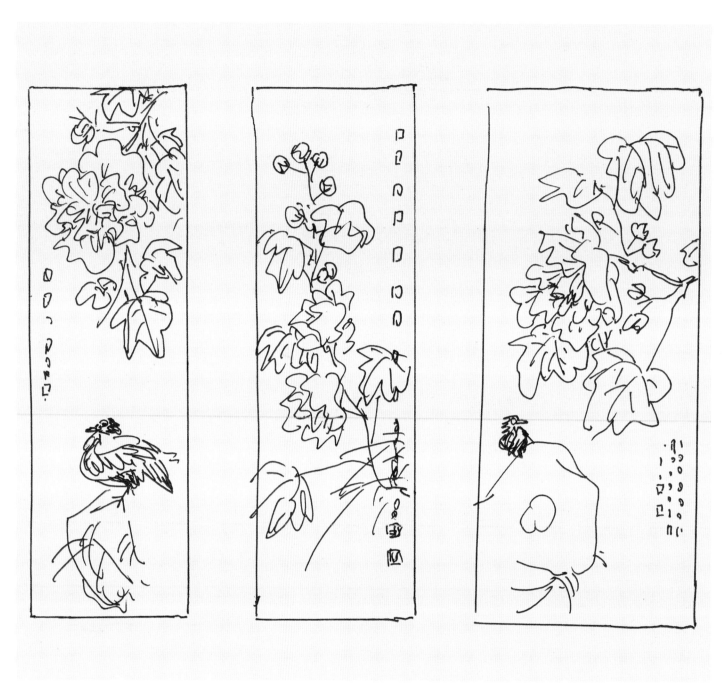

　　根据写生得到的花卉形态和结构，就可以进行绘画创作。在创作之前，可以大致构思一下画面和立意，即所谓的构思草图阶段。写生得来的形象，往往是一个创作的素材，要把它们作写意画创作，就要转到笔墨形象上来，强调了这个环节和内容，写生才有意义。只有这样，在具体的创作中，才会有一个大致的方向。

## 3.创作样式

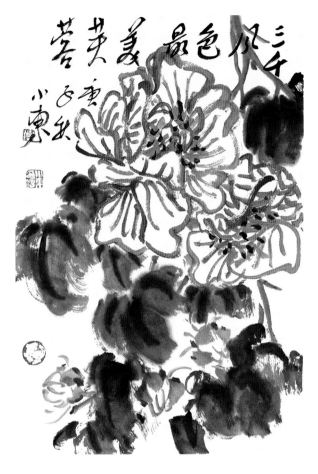

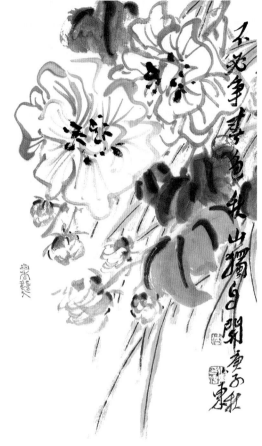

画写意花鸟画尤其要注意，不可以局限于写生的素材，写生是一种状态，是一种图像记录方式，而绘画的创作需要联想和拓展素材，仅靠对景写生是不可以完成的。

在特定的写生环境感受的是一种生命的气氛，在眼前飞过即逝的禽鸟、蝴蝶都是创作中不可缺少的形象。而固定观测以及写生不可能完成这些拓展题材所要的元素。所以我们在进行花鸟画创作的时候，笔下的素材、资料等绘画元素，都应该被我们主动地运用于绘画创作之中，形成我们的意象，这也就是从自然界写生形成素材，并把素材转换为艺术形象，至此，我们才可以运用这些艺术形象来进行艺术创造。

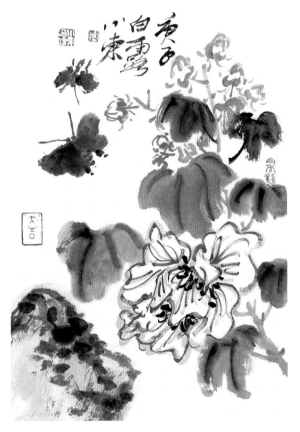

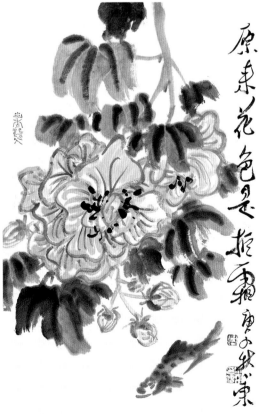

# 四、芙蓉花的创作步骤

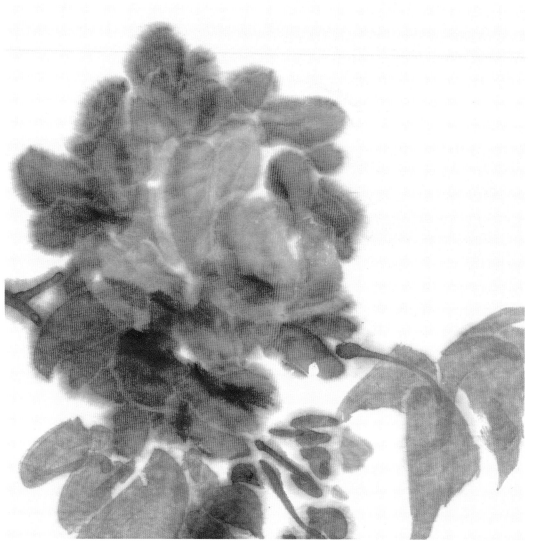

步骤一：起首以曙红画出芙蓉花的外形。

步骤二：添加枝干、萼片。

步骤三：增添叶片及花蕾，使画面形象趋于完整。

步骤四：待花和叶五六成干时，用浓曙红画出花瓣筋脉和花蕊，最后用浓墨画出叶脉。

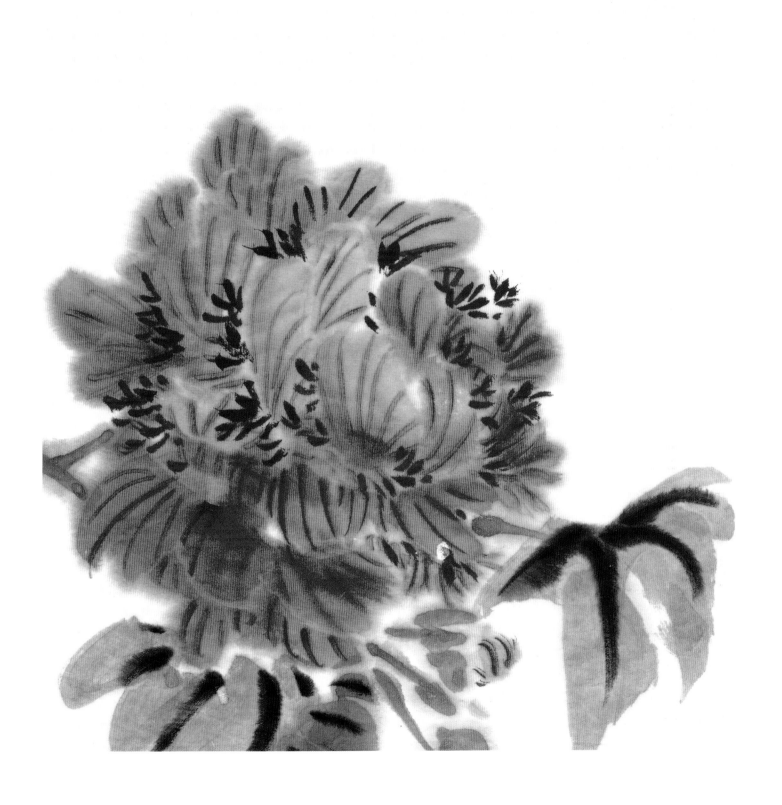

 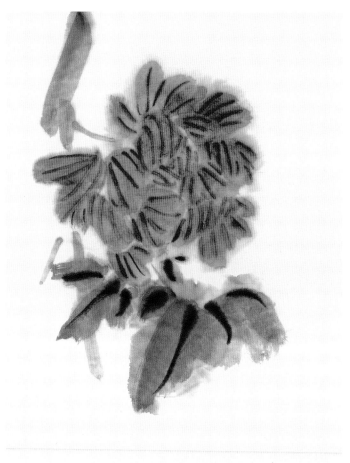

步骤一：先以曙红画出花形，再用汁绿色画出枝叶的基本形，使画面形象丰富饱满。

步骤二：趁画面半干时，以浓墨勾出叶脉，以深曙红色勾出花瓣的筋脉。

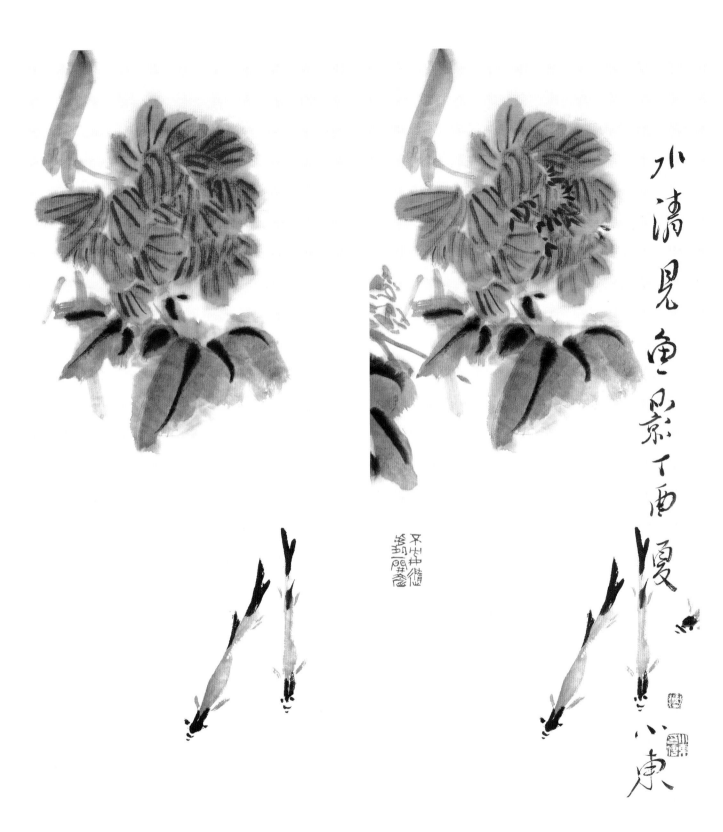

步骤三：在画面右下方画出两条小鱼，以加强画意。

步骤四：在左边添加叶和花苞来平衡画面。在右边由上至下题写画款，调整画面，再添画一条只露头的小鱼，避免字与鱼处于同一条线上，最后盖印，作品完成。

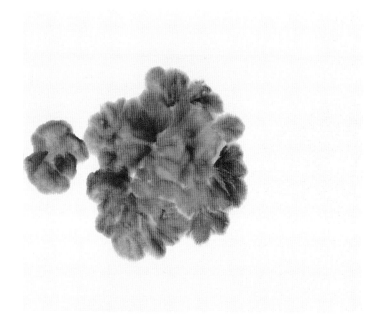 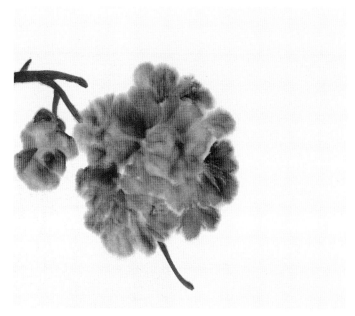

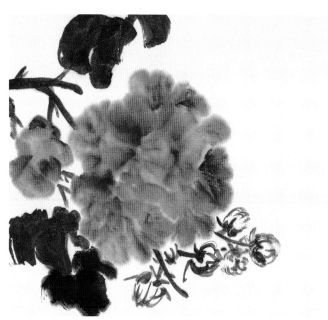 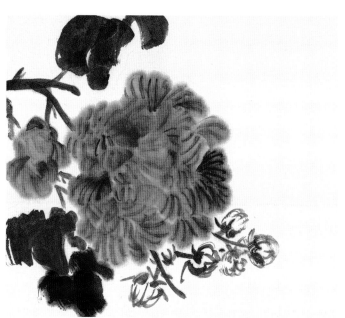

步骤一：芙蓉花的创作，大多都是先画出花头，以此定下画面的基本点。

步骤二：由画面的左侧出枝，连接两花头，并形成由左边往下边的走势。在绘画中经常要强调画面的走势，这是布局的一个关键点。

步骤三：顺着上一个步骤的走势，添加芙蓉花的叶片以及花苞，使画面形成轻重、大小、虚实的对比，这是画面需要的节奏。这时可以看到花苞用线勾描所形成的造型与叶片及花头所形成的虚实对比，这是一种表现手法，关键点就是虚实大小。

步骤四：待芙蓉花花头六七成干的时候，用稍重的曙红色勾出花瓣的筋脉。勾花瓣的筋脉时需要注意把花瓣的不同方向给表现出来，这是画芙蓉花花头的关键，也是芙蓉花的特征之一。

步骤五：在给芙蓉花花头画完花瓣的筋脉后，可用浓墨勾出叶片的叶脉。待花头接近干时，用浓重的曙红色点出芙蓉花的花蕊。随后可以给画面添加蝴蝶，丰富画面形象。

步骤六：最后这个环节，就是题字盖印，完成整幅画的创作。从此幅画面来看，蝴蝶是按由右向左飞行的方向画出的，文字也是由右向左上下竖行题写，这样的布局与左边芙蓉花的走势形成呼应，完成了我们常说的起承转合的"合"。

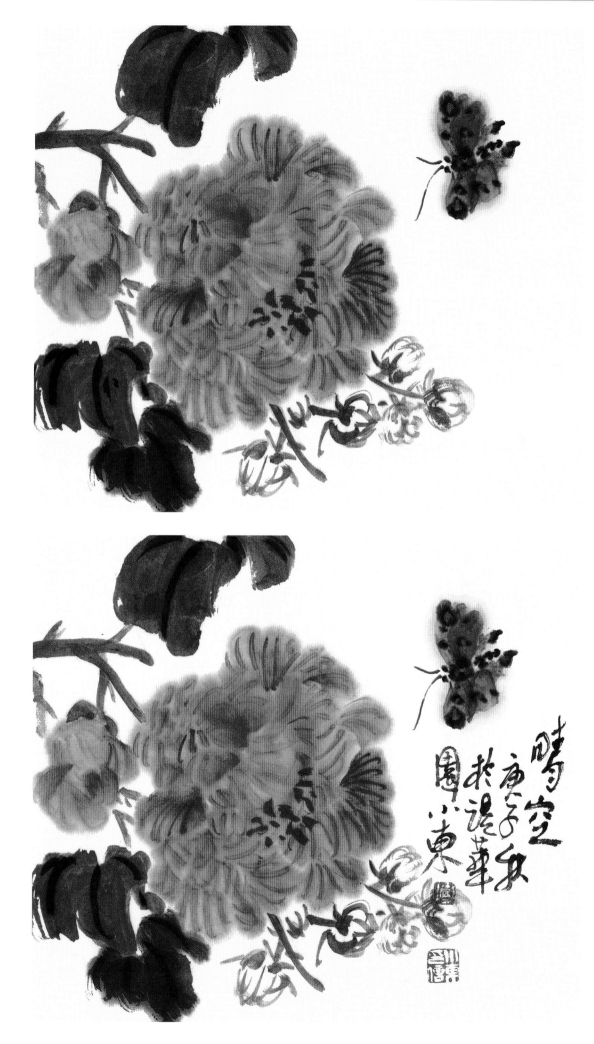

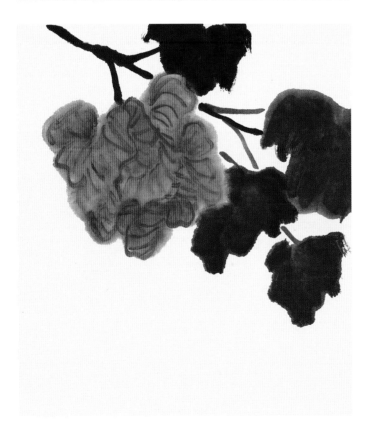

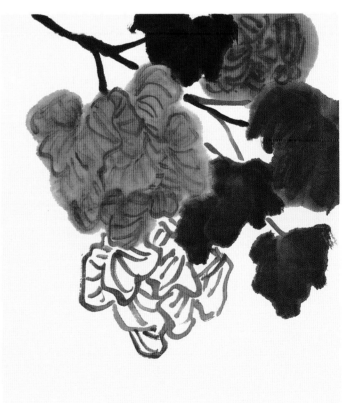

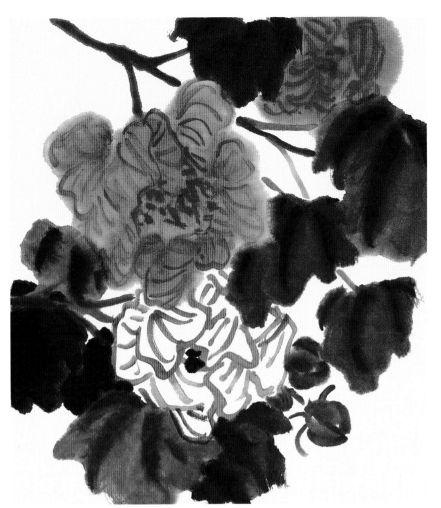

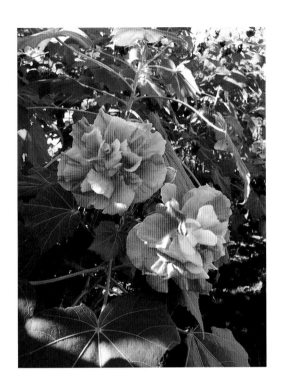

步骤一：先用曙红色画出芙蓉花花头的基本形，在画法上要注意，是用"点涂"这个笔法来画出的。

步骤二：趁着色彩未干，用浓重的曙红色勾写芙蓉花花瓣外形，以及花瓣的筋脉。记住画法要点，一定是趁湿未干时勾写的。

步骤三：从画面的左上角出枝和添加叶片，形成画面的基本走势。

步骤四：在画面的走势基本形成后，再分别添加两个不同画法的花头，使芙蓉花的形状多样和生动起来。在此，记住一个画法要点，从画面上看是几种画法处理出来的花头，但实际上处理方式是相互关联的，要点就是勾写花形、花瓣筋脉这个步骤和处理的方法。这样处理的方式，也对应出芙蓉花一日三变不同颜色的变化。

步骤五：为了使画面更饱满，在这个步骤中，可以多画一些叶片衬托花头，随后用浓墨勾写叶脉和添加花苞。至此，分别用重墨、曙红色点出花蕊。

步骤六：此步骤是最后收拾、题款的阶段，由画面左边从上往下竖排题写文字，此题写方式，也是顺应了花的基本走势。至此，完成画作。

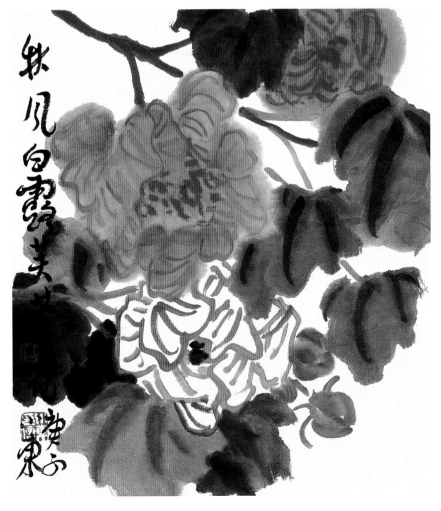

写意花鸟·芙蓉花
ZHONGGUOHUA JICHU JIFA CONGSHU

步骤一：用石绿色调淡墨，在画面上方画出两朵芙蓉花的基本形。

步骤二：用墨或用墨调石绿色加藤黄色分别画出芙蓉花的叶片，以及枝干。注意其中的一个要点，就是芙蓉花的枝干由画面的顶部贯穿连接两朵芙蓉花，并由此添加叶片及花苞，以此来保证画面的气息贯通，使画面形成点、线、面的视觉节奏。

步骤三：趁着画面墨色未干时，用浓墨勾出叶片的叶脉，并点出花苞上的苞片，然后用墨调鹅黄勾画出芙蓉花花瓣的筋脉，使画面的形象丰富起来。

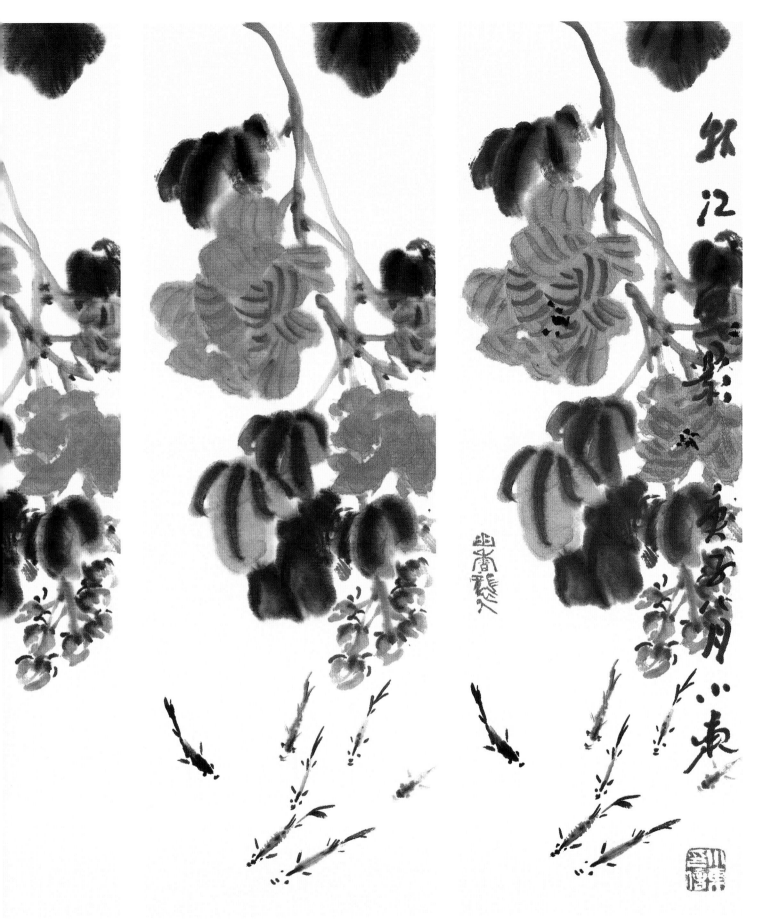

步骤四：在完成芙蓉花的描写后，审视画面空白处，可以添画其他形象，使画面饱满。在画面下部画出几条由右往左下方向游动的小鱼，在完成这几条小鱼后，再画出一条由左往右与之呼应的小鱼，使画面的视觉走势形成对应。画面的形象以及走势也因此显得丰富和变化多端。

步骤五：完成芙蓉花和小鱼后，用浓墨点写芙蓉花花蕊，接着在画面的右边从上往下竖排题字并盖印，从而使画面平衡，形成由上往下贯穿之气势，完成画作。

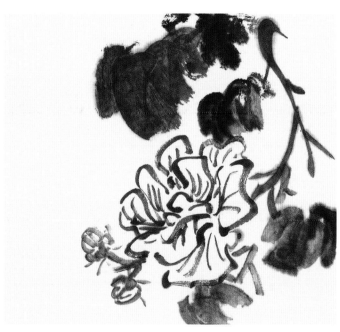 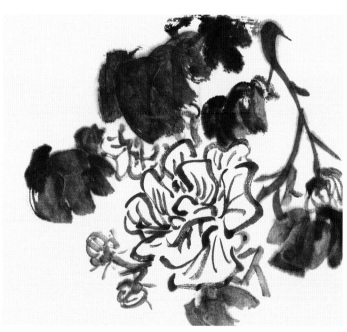

步骤一：先用墨双钩画出花头，采用此方式的目的是为了把画面的主要视觉点安排出来，其他的一切经营位置，就由这一点铺陈开来。

步骤二：从画面的右上部出枝连接芙蓉花花头，定出画面的走势，这也是折枝画常见的步骤。

步骤三：用墨添加叶片、花苞和枝干，使画面完整和丰富起来。

步骤四：增加画面的叶片，以及在叶子的后面用双钩法画出被遮挡的花头，这样可以使画面具有层次感。

步骤五：趁着画面叶片处的墨色未干，用重墨勾画出叶片的筋脉，以及点出芙蓉花的花蕊，随后用赭石色重复勾画芙蓉花花瓣，使芙蓉花花色丰富且层次增加。最后题字、盖印，完成画作。

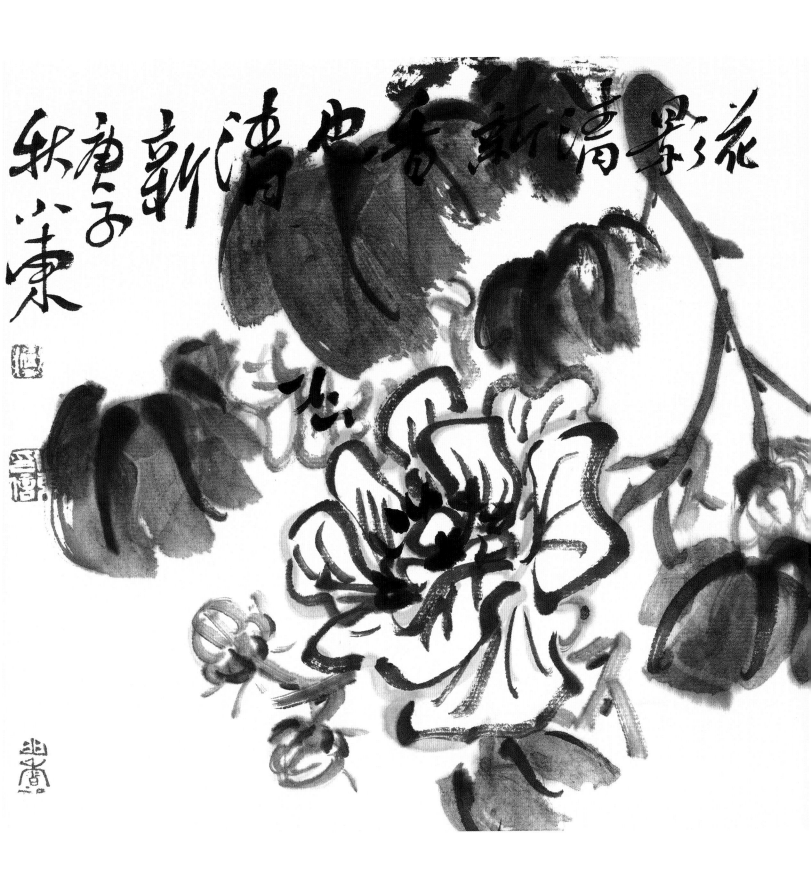

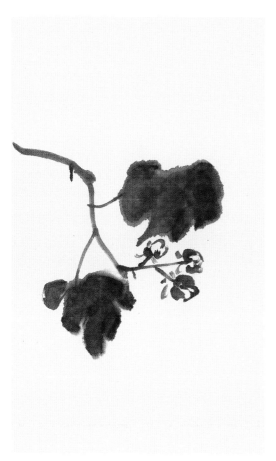

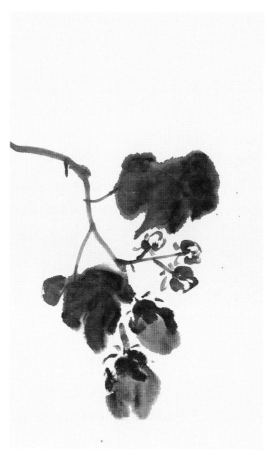

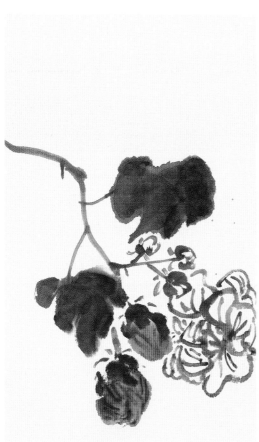

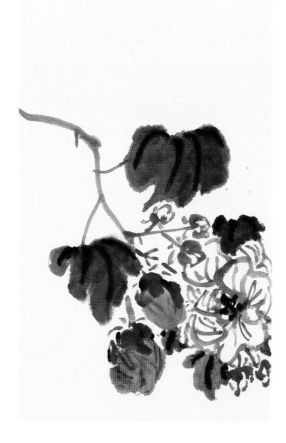

步骤一：先用墨调石绿色，然后从画面的左边出枝画出芙蓉花的枝干、花苞和叶片。这种出枝画法，是花鸟画小品最常见、最常用的折枝画法，可以说是花鸟画的画法定式之一。

步骤二：继上一步骤，添加两朵含苞初放的花头。花头颜色用曙红色。

步骤三：在画面的右边用双钩法画出一朵花头，使之与前面所画的初放的花头、花苞相呼应。由于画法处理的不同，画面花头的表现形式丰富了起来。

步骤四：围绕着双钩法画出的花头再添加枝干、叶片和花苞，添加这些的作用是把花头衬托出来，随后用浓墨点画花蕊，完善花头部分的表现。

步骤五：用鹅黄色点涂花蕊，使花头精神起来，然后在画面的上部画出一只蝴蝶，使画面形成的下沉之势得以回旋上升，这是画面的一个变势要法。随后于画面的左边，从上往下竖写题款，最后盖上印章，完成画作。

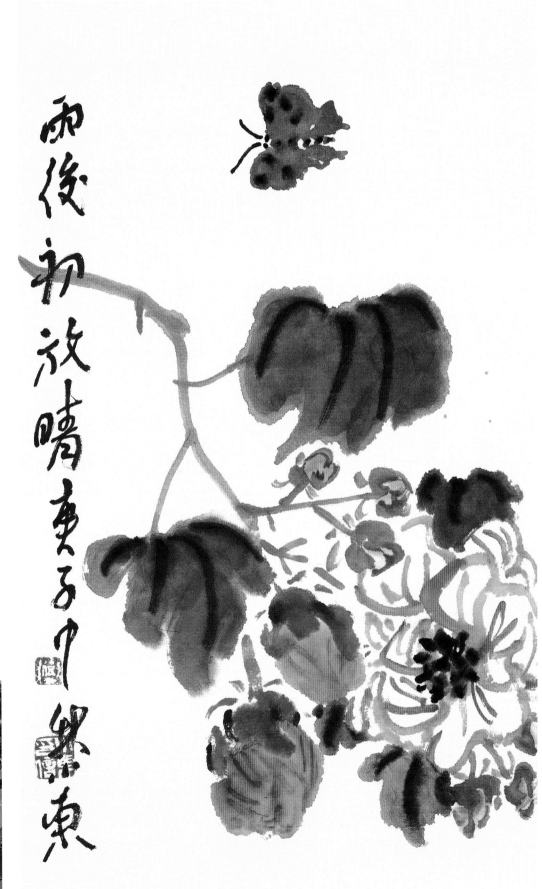

雨後初放晴庚子仲樂東

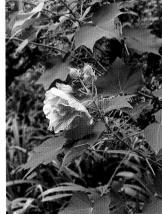

# 五、范画与欣赏

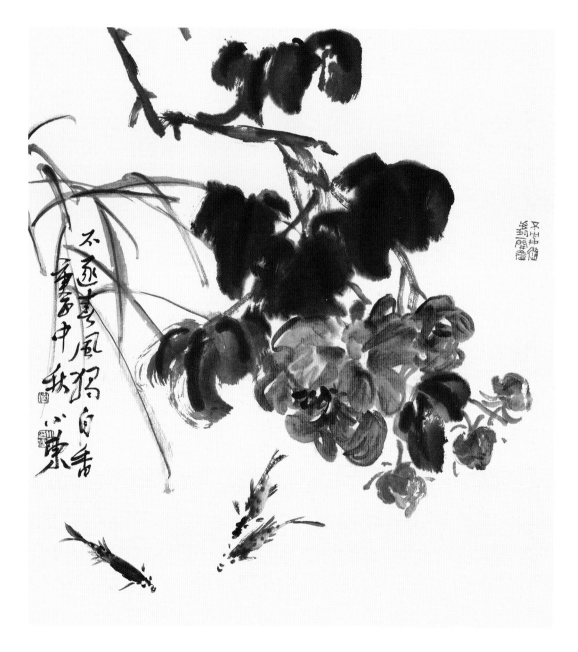

伍小东　不逐春风独自香　53cm×45cm　2020年

伍小东　芙蓉花开　29cm×20cm　2018年

伍小东　疏影横斜自有香　49cm×45cm　2020年

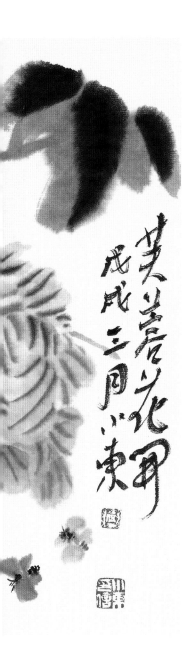

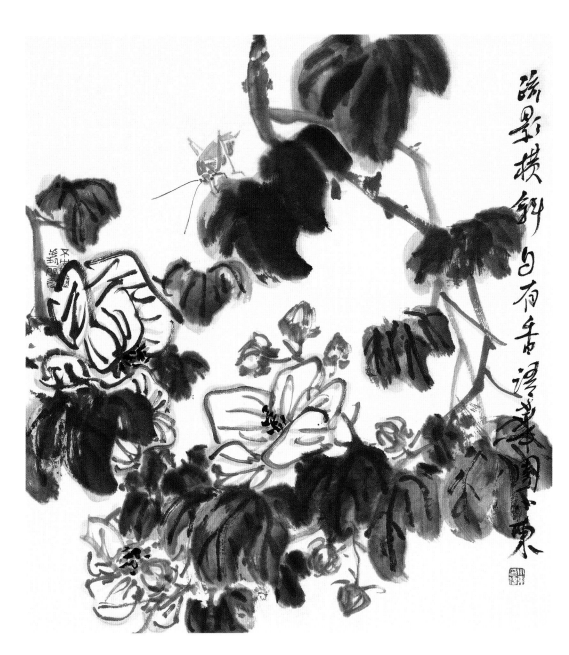

窗前木芙蓉

（宋·范成大）

辛苦孤花破小寒，
花心应似客心酸。
更凭青女留连得，
未作愁红怨绿看。

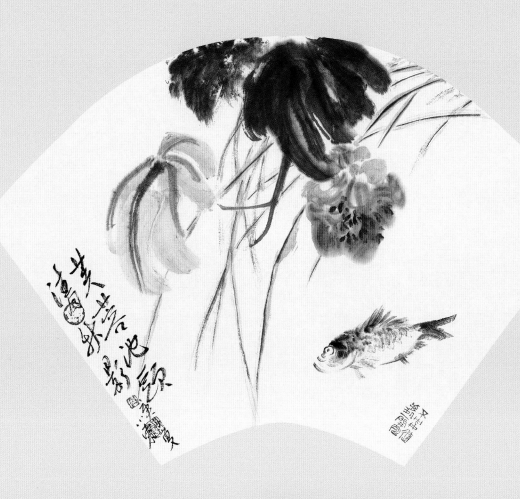

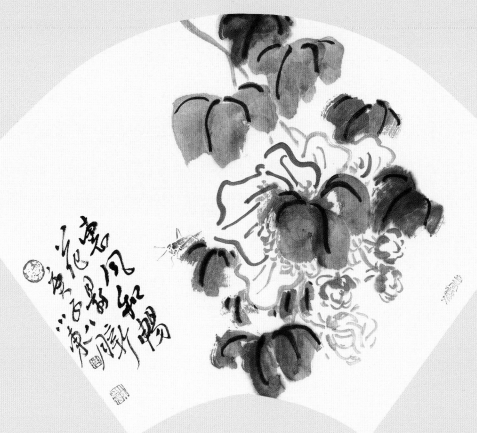

伍小东　芙蓉池头清秋影　33 cm×52 cm　2020年

伍小东　惠风和畅花影新　33 cm×52 cm　2020年

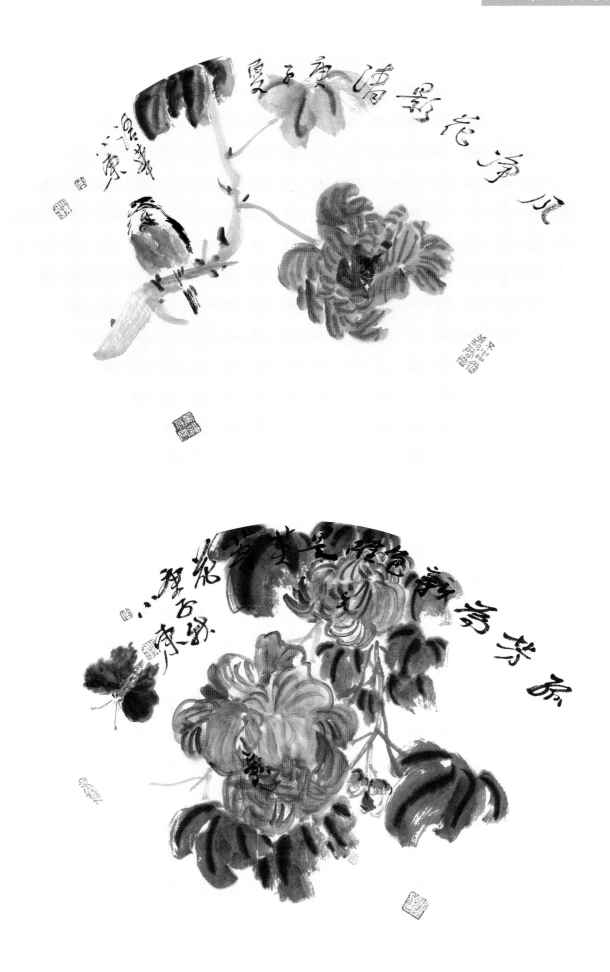

伍小东　风净花影清　33 cm×52 cm　2020年

伍小东　孤芳为新色　唯是芙蓉花　33 cm×52 cm　2020年

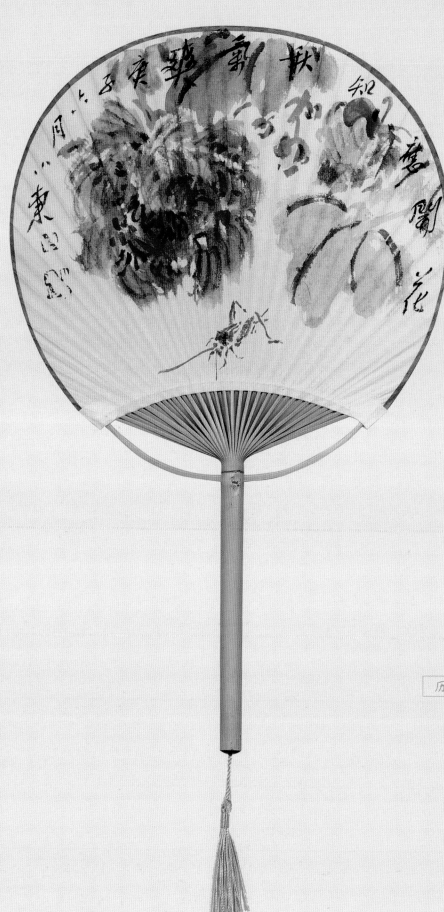

伍小东　花开应知秋气爽　20cm×22cm　2020年

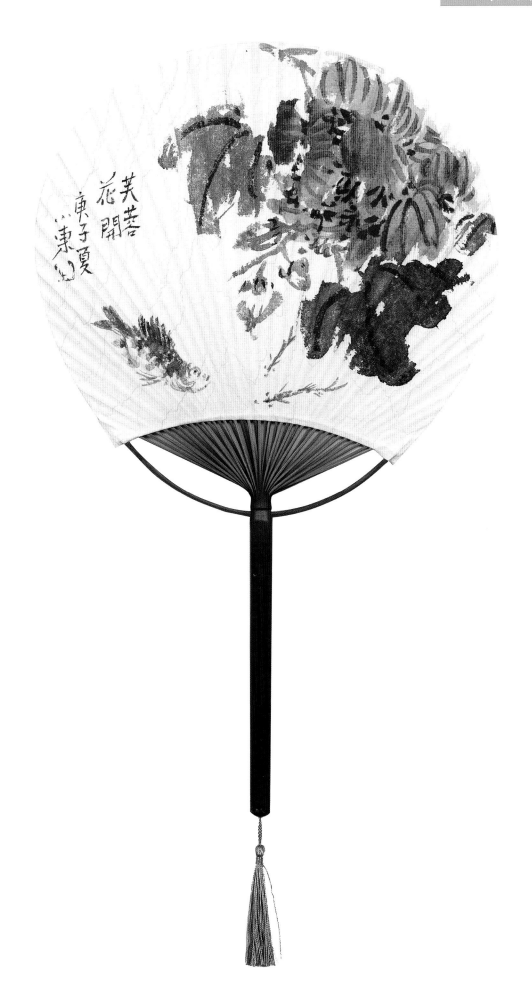

伍小东　芙蓉花开　21 cm×24 cm　2020年

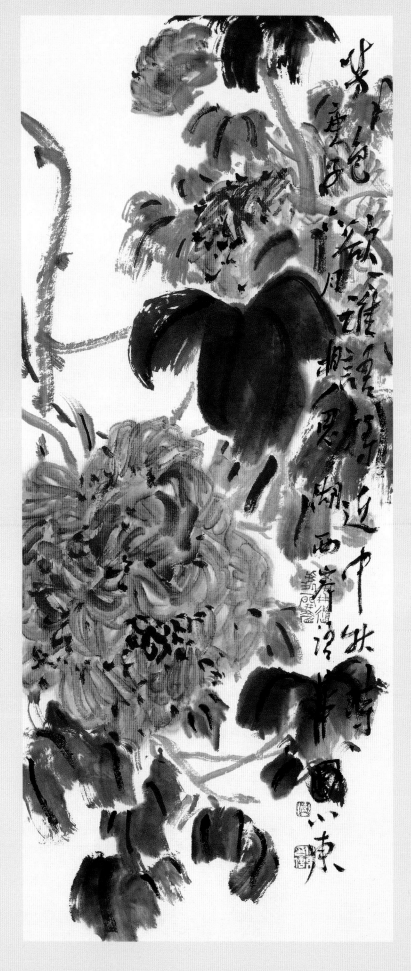
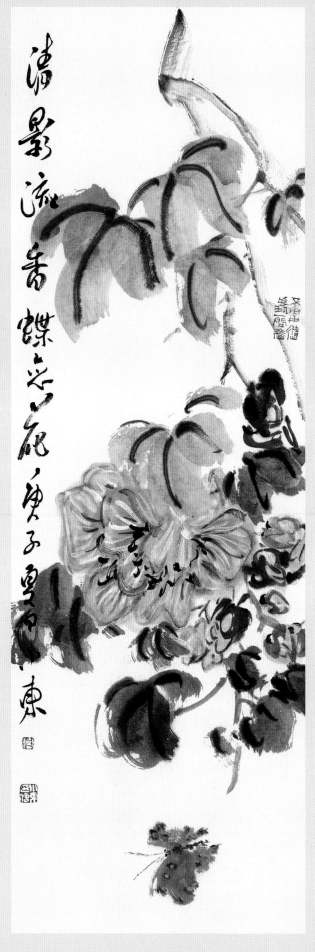

伍小东　芳色欲谁语 将近中秋时　57 cm×24 cm　2020年

伍小东　清影流香蝶恋花　70 cm×23 cm　2020年

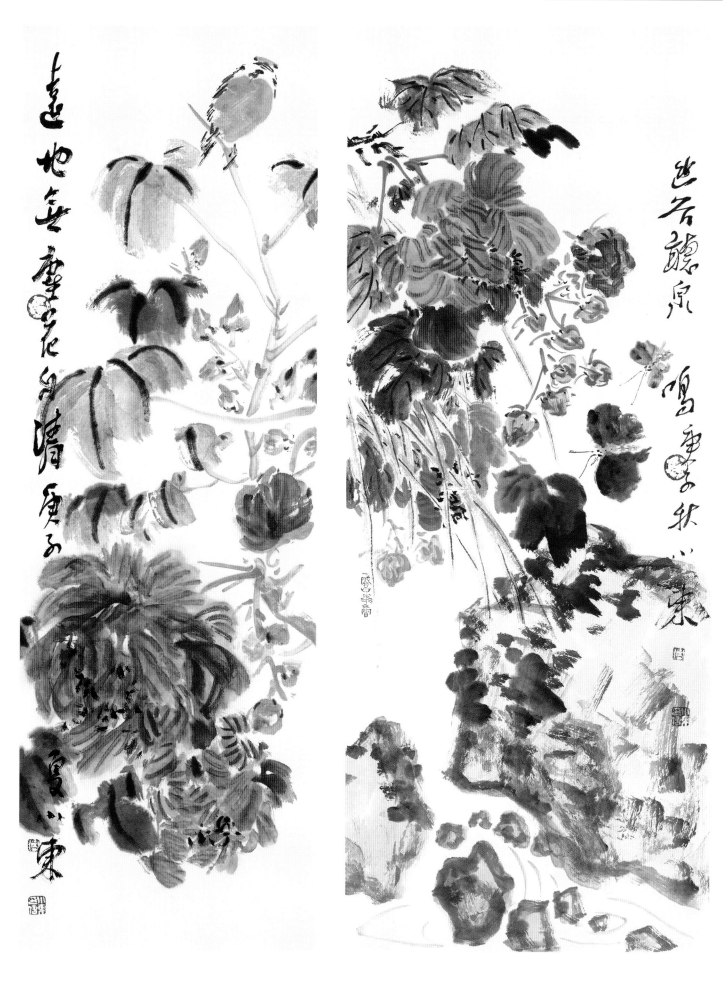

伍小东　远地无尘花自清　70cm×23cm　2020年

伍小东　幽谷听泉鸣　69cm×28cm　2020年

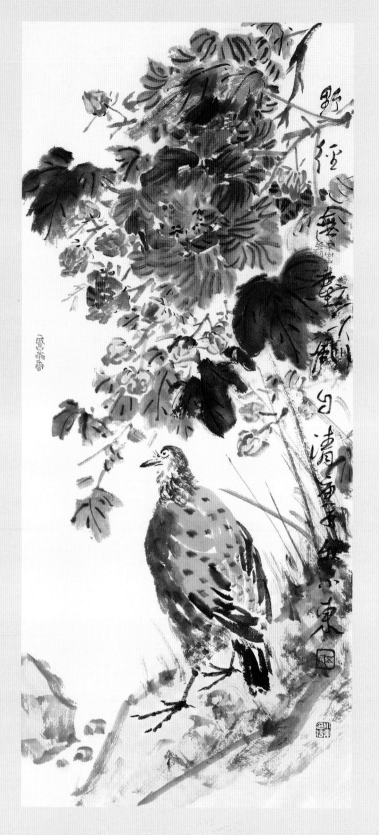

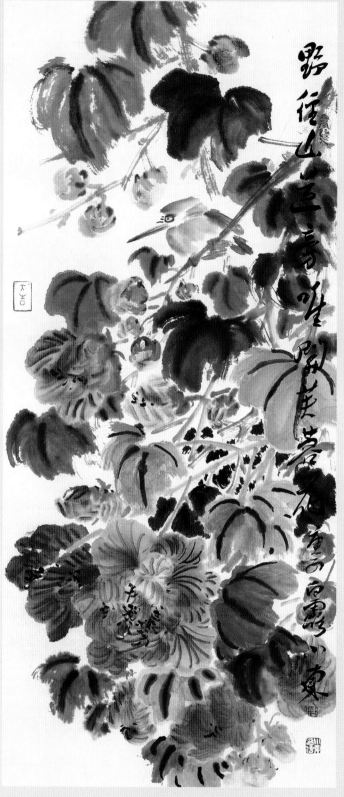

写意花鸟·芙蓉花
ZHONGGUOHUA JICHU JIFA CONGSHU

伍小东　野径无尘风自清　71 cm×31 cm　2020年

伍小东　野径山道旁　唯开芙蓉花　71 cm×31 cm　2020年

历代芙蓉花诗词选

芙蓉

（宋·朱淑真）

满池红影蘸秋光，
始觉芙蓉植在旁。
赖有佳人频醉赏，
和将红粉更施妆。